有趣！好玩！

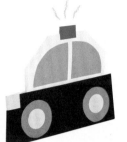
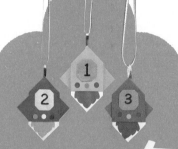
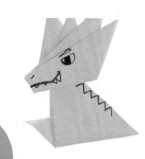

超帥氣摺紙遊戲

いまいみさ

Misa Imai ◎著

楊雯筑 ◎譯

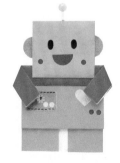
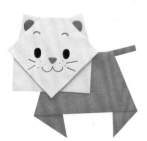

漢欣文化事業有限公司
Han Shin Cultural Enterprise Co., Ltd.

超帥氣摺紙遊戲　目錄

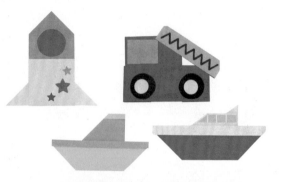

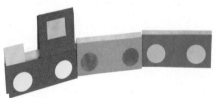

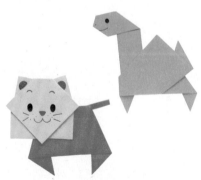

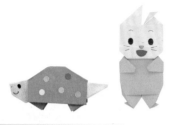

故事玩偶

有你真酷

最愛美食

季節裝飾

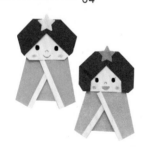

給家長的準備工作

● 使用工具……剪刀、膠帶（雙面膠帶也可以）、口紅膠

● 圖示說明如下：

— — — — — ……谷摺	— ‧ — ‧ — ‧ ……山摺	
————— ……做出摺痕	✂ ……用剪刀剪下	

公車

讓最愛的公車
在路上
盡情奔馳吧！

Boom…

車子要停囉～

BUS 站牌

BUS のりば

BUS 站牌

BUS のりば

Boom…

作法　製作公車

和 ……各1張

1 依著虛線摺。

2 依著虛線摺。

3 做出摺痕後，
依著虛線摺。

④ 依虛線做山摺。　⑤ 依虛線做山摺。　⑥ 將②套入 ⑤中。　⑦ 貼上窗戶和輪胎等。

製作公車站牌（告示牌）

……1張（要剪成1/4哦！）

① 做出摺痕後，依著虛線摺。　② 依著虛線摺。

製作公車站牌（桿子）

……1張（要剪成一半哦！）

① 依著虛線摺。　② 依著虛線摺2次後，對摺。

製作公車站牌（底座）

……1張

翻面

 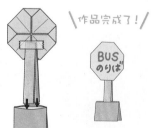

① 做出摺痕後，依著虛線摺。　② 依著虛線摺，再對摺。　③ 將②和②貼合，插入②中。

警車和車子

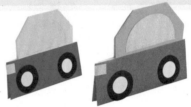

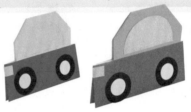

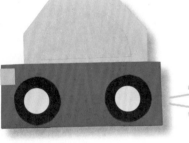

開著最受歡迎的警車
和五顏六色的車子，
一起來玩吧！

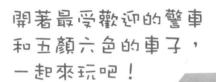

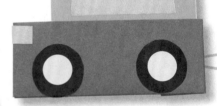

 和 　　……各1張

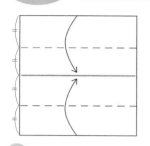

① 做出摺痕後，
依著虛線摺。

② 依虛線做山摺。

③ 依虛線做山摺。

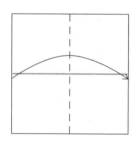

④ 依著虛線摺。

⑤ 對摺。

⑥ 在兩個尖角
做出摺痕。

⑦ 向內摺入。

⑧ 將⑦套入③中。

\作品完成了！/

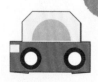

用喜歡的顏色
來組合出許多
車子吧！

⑨ 貼上窗戶、
輪胎和車燈。

\作品完成了！/

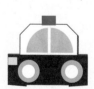

也用白色和黑色的色紙
做出警車吧！

消防車

讓人憧憬
的消防車,
我最喜歡了!

消防車
出動!

作法　　製作駕駛座　　□……1張

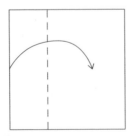

① 在1/3處
依著虛線摺。

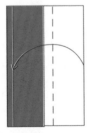

② 依著虛線摺。

③ 依著虛線對摺。

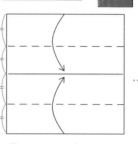

製作車體

……1張

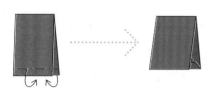

④ 前面和後面接依虛線做山摺。

① 做出摺痕後，
依著虛線摺。

翻面

② 依著虛線摺。

③ 依著虛線對摺。

④ 將④套入③中，
移到左邊。

製作雲梯

……1張
（要剪成1/4哦！）

① 做出摺痕後，
依著虛線摺。

② 依著虛線對摺。

③ 畫上鋸齒線。

＼作品完成了！／

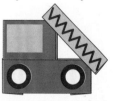

④ 貼上窗戶和輪胎，
再放上雲梯。

電車和車站

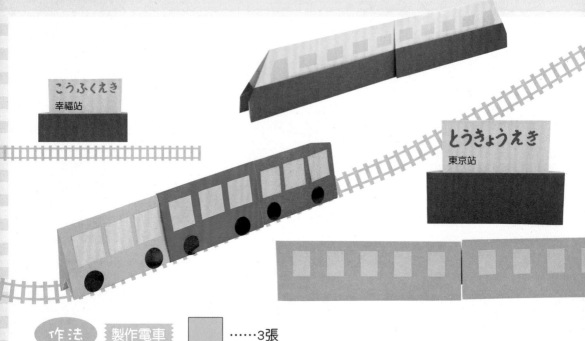

作法　製作電車　⬜ ······3張

① 依著虛線摺。
（中間留一些空隙）

② 依著虛線
對摺。

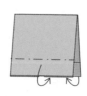

③ 依虛線
做山摺。

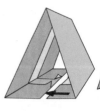

④ 插進裡面。

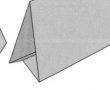

⑤ 底部摺入
內側。

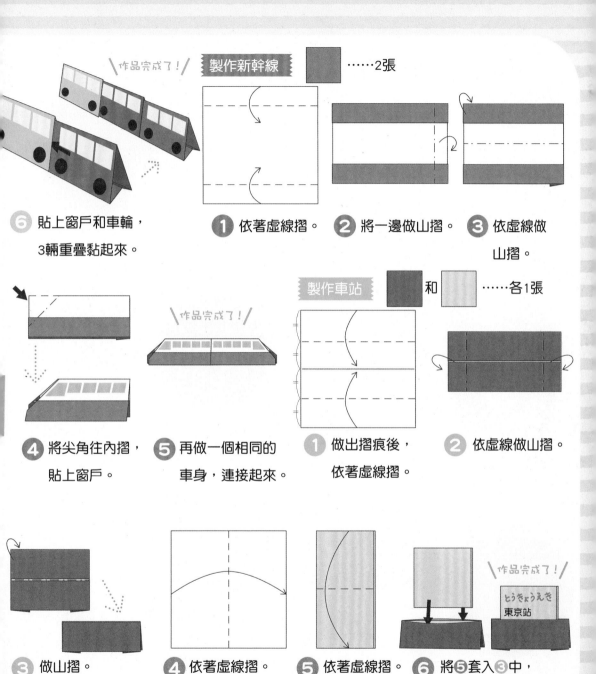

製作新幹線 ……2張

6 貼上窗戶和車輪，3輛重疊黏起來。

1 依著虛線摺。

2 將一邊做山摺。

3 依虛線做山摺。

4 將尖角往內摺，貼上窗戶。

5 再做一個相同的車身，連接起來。

製作車站 和 ……各1張

1 做出摺痕後，依著虛線摺。

2 依虛線做山摺。

3 做山摺。

4 依著虛線摺。

5 依著虛線摺。

6 將5套入3中，再寫上文字。

作品完成了！

とうきょうえき
東京站

蒸汽火車

嗚～嗚～！嗚～嗚～！
冒著白煙的
蒸汽火車要經過了！

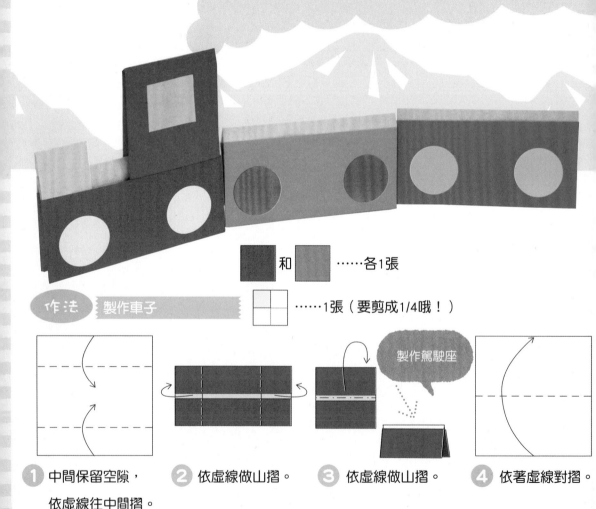

■ 和 ■ ……各1張

作法　製作車子 ……1張（要剪成1/4哦！）

製作駕駛座

1 中間保留空隙，
依虛線往中間摺。

2 依虛線做山摺。

3 依虛線做山摺。

4 依著虛線對摺。

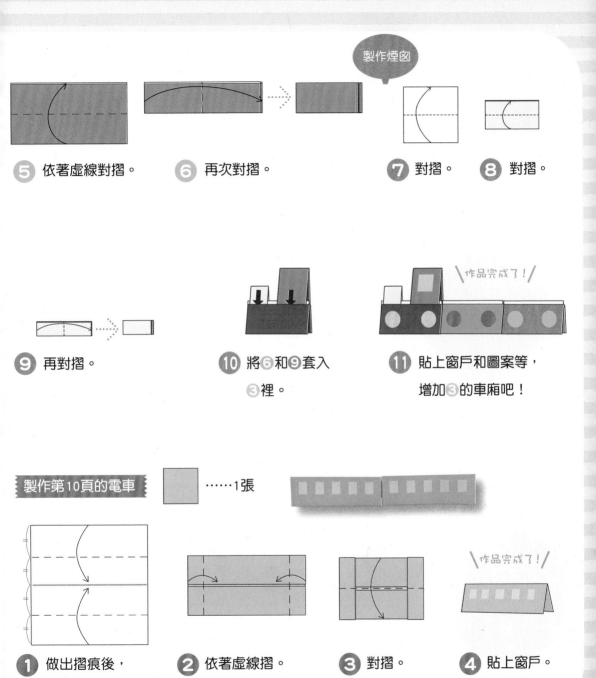

製作煙囪

⑤ 依著虛線對摺。

⑥ 再次對摺。

⑦ 對摺。

⑧ 對摺。

⑨ 再對摺。

⑩ 將⑥和⑨套入③裡。

\作品完成了!/

⑪ 貼上窗戶和圖案等,增加③的車廂吧!

製作第10頁的電車

⋯⋯1張

① 做出摺痕後,依著虛線摺。

② 依著虛線摺。

③ 對摺。

\作品完成了!/

④ 貼上窗戶。

最愛交通工具 迷你車兜風趣

做個小城鎮，
享受迷你車兜風的樂趣吧！

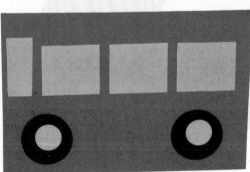

14

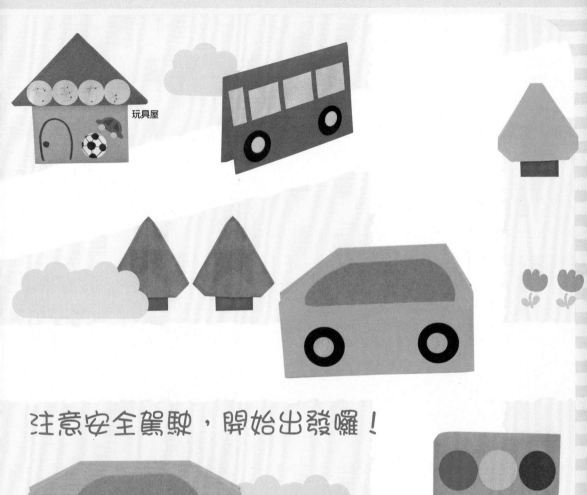

玩具屋

注意安全駕駛，開始出發囉！

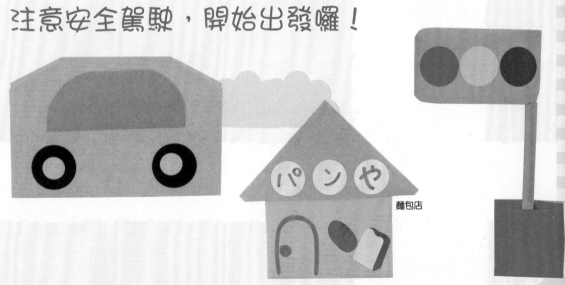

麵包店

最愛交通工具 迷你車兜風趣

作法　製作迷你公車 ……1張

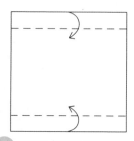

1 依著虛線摺。

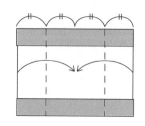

2 依著虛線摺。

3 對摺。

\作品完成了！/

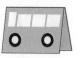

4 貼上窗戶
和輪胎。

製作迷你車 ……1張

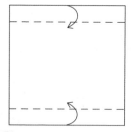

1 依著虛線摺。

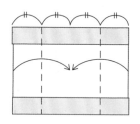

2 依著虛線摺。

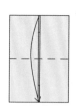

3 對摺。

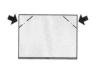

4 將尖角往
內摺。

製作紅綠燈 ……1張

\作品完成了！/

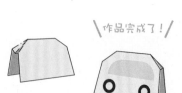

5 貼上窗戶和輪胎。

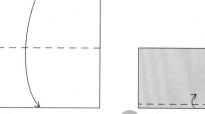

1 對摺。

2 依著虛線摺。

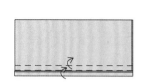

3 摺2次。

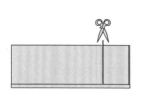

4 剪開。

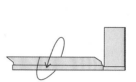

5 捲起來，
用黏膠固定。

6 貼上3色紙片，
將下方剪掉。

製作底座 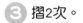 ……1張

1 做出摺痕。

2 摺3次，
變成原本的1/4。

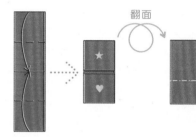

翻面

3 依著虛線摺，
翻面後做出摺痕。

從側面看過去
的樣子

4 依著虛線摺，將 ★ 放進 ♥ 裡。

作品完成了！

5 將 **6** 插入 **4** 中，黏合固定。

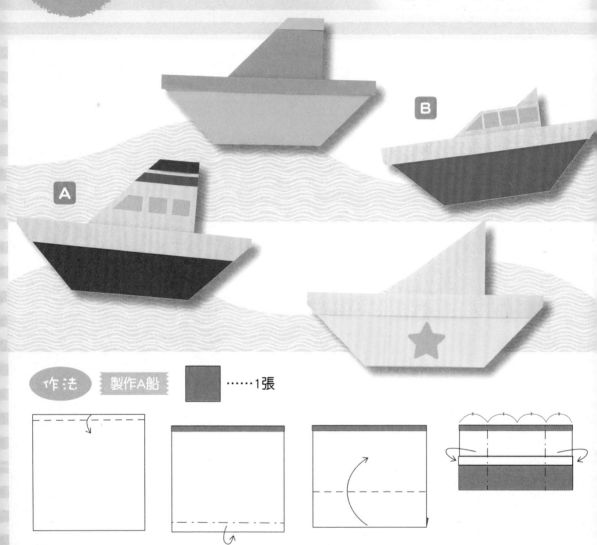

最愛
交通工具

船和遊艇

世界僅此一艘。
盡情設計出
自己的風格吧！

B

A

作法　製作A船　■……1張

1 依著虛線摺。

2 做山摺。

3 依著虛線摺。

4 依虛線做山摺。

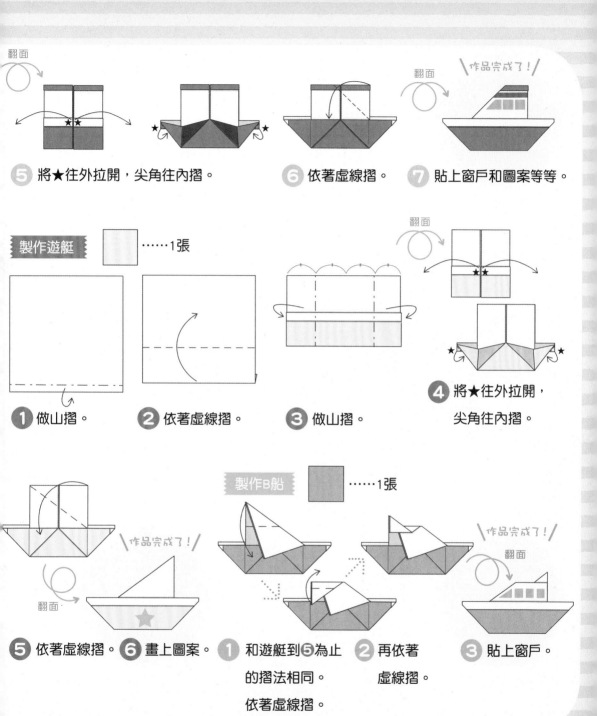

作品完成了！

翻面

⑤ 將★往外拉開，尖角往內摺。

⑥ 依著虛線摺。

⑦ 貼上窗戶和圖案等等。

製作遊艇　⋯⋯1張

翻面

① 做山摺。

② 依著虛線摺。

③ 做山摺。

④ 將★往外拉開，尖角往內摺。

作品完成了！

翻面

⑤ 依著虛線摺。

⑥ 畫上圖案。

製作B船　⋯⋯1張

① 和遊艇到⑤為止的摺法相同。依著虛線摺。

② 再依著虛線摺。

翻面

③ 貼上窗戶。

最愛交通工具 快樂泛舟

「一、二！一、二！」
配合著聲音，
努力划船吧！

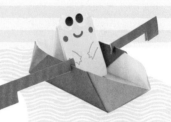

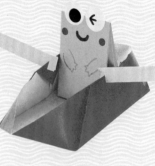

作法　製作小船　……1張

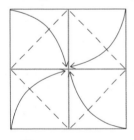

1 依著虛線摺。

2 依著虛線摺。

3 做出摺痕，打開。

4 將內側立起來，將摺好的部分往內摺入。

20

⑤ 確實地做好
山摺。

① 依著虛線摺。

② 依著虛線摺。

③ 剪開。

製作青蛙 ……1張

④ 往內摺入。

⑤ 用黏膠固定後剪開。
做2支。

① 依著虛線摺。

② 依著虛線摺。

作品完成了！

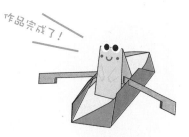

③ 依著虛線摺。

④ 將♥插進★
裡。

⑤ 貼上眼睛，
畫上嘴巴和手。

⑥ 將船槳剪開的部分
夾在船的邊緣。

火箭和飛碟

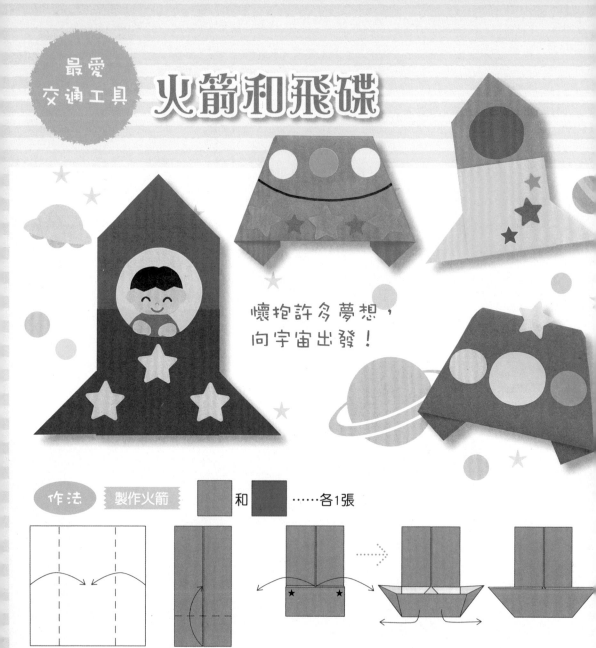

懷抱許多夢想，
向宇宙出發！

作法　製作火箭　▢ 和 ▢ ……各1張

① 依著虛線摺。　② 依著虛線摺。　③ 將★內側的部分向外拉開。

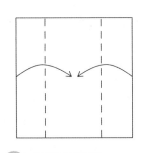

④ 依著虛線摺。

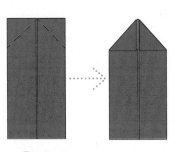

⑤ 依著虛線摺。

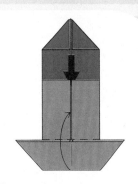

⑥ 將⑤插進③裡，
再依著虛線摺。

\作品完成了！/

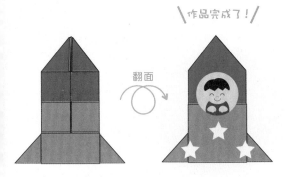

⑦ 貼上窗戶和裝飾等。

製作飛碟　　　……1張

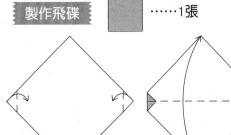

① 依著虛線摺。

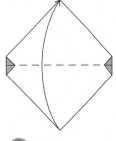

② 對摺。

③ 依著虛線摺。

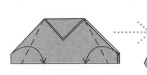

④ 依著虛線摺。

\作品完成了！/

翻面

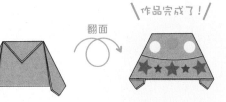

⑤ 貼上裝飾。

夢幻動物園

各式各樣的動物大集合！
真想要到這樣的
動物園去看看！

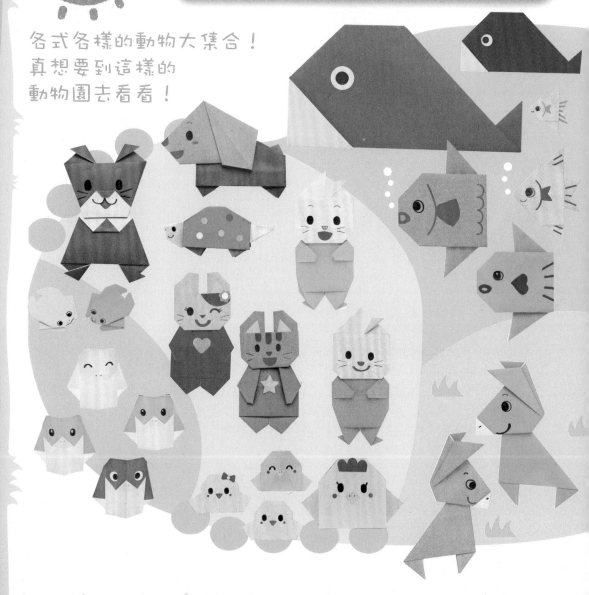

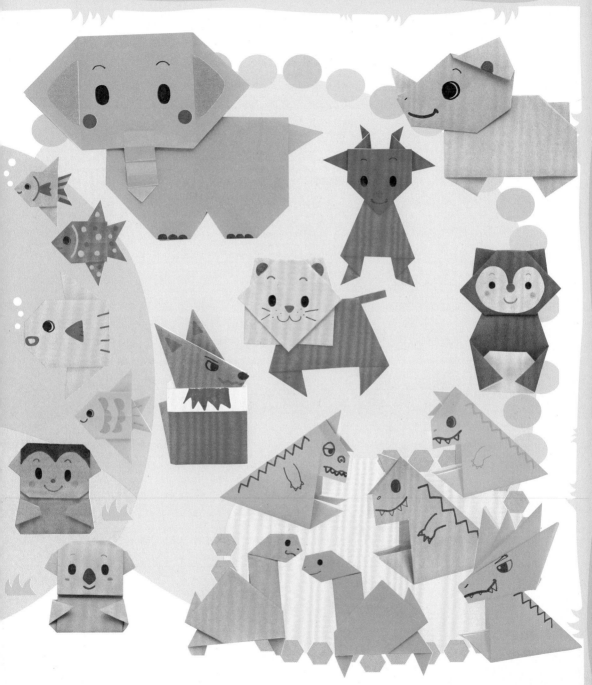

※ 也包含了其他主題的動物哦！

動物
大集合

熱帶魚

做出很多熱帶魚，
讓牠們熱熱鬧鬧
地悠游吧！

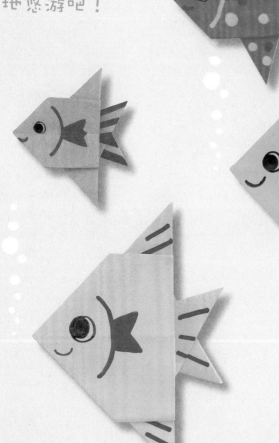

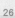

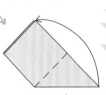

翻面

1 依著虛線對摺。

2 依著虛線摺。

3 依著虛線摺。

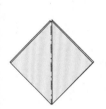

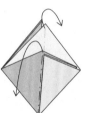

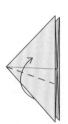

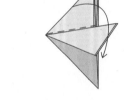

4 將上方打開，做成三角形。

5 依著虛線摺。

6 依著虛線摺。

\作品完成了！/

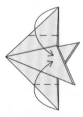

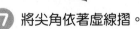

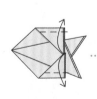

翻面

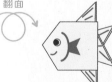

7 將尖角依著虛線摺。

8 再依著虛線摺。

9 畫上臉蛋和圖案。

曼波魚和鯨魚

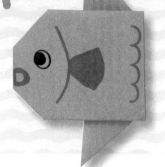

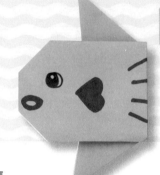

作法　製作曼波魚　⬜……1張

① 依著虛線摺。

② 將兩端依著虛線摺。

③ 依著虛線摺。

翻面

作品完成了！

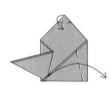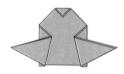

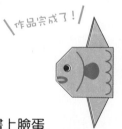

④ 另一邊和上方皆依著虛線摺。

⑤ 畫上臉蛋
　 和圖案。

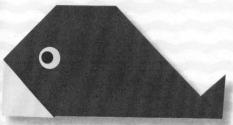
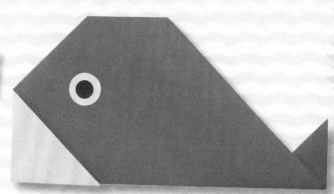

真想悠游自在
在海裡游泳呢！
你比較喜歡哪一個呢？

製作鯨魚 ……1張

1 依虛線做山摺。

2 依著虛線摺。

3 依著虛線摺。

4 將重疊的部分
拉出來。

5 依著虛線摺。

6 依虛線做
山摺。

\作品完成了！/

7 貼上眼睛。

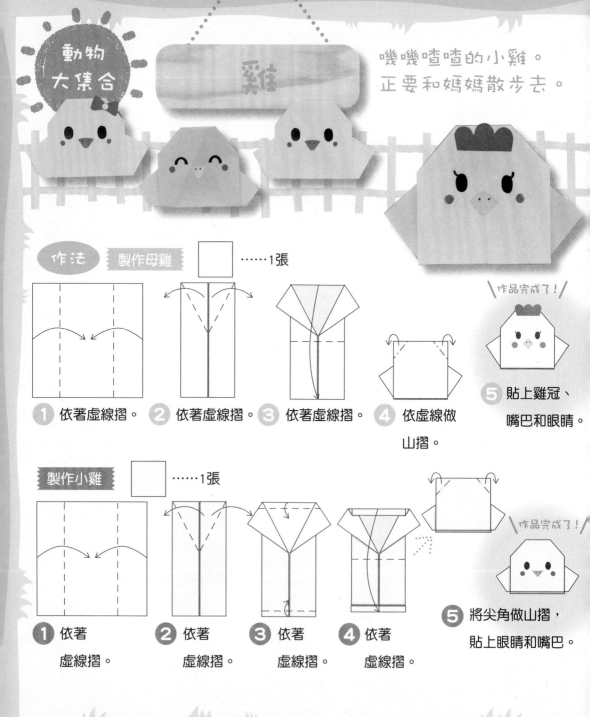

動物大集合

雞

�

噤噤喳喳的小雞。
正要和媽媽散步去。

作法　**製作母雞**　……1張

① 依著虛線摺。

② 依著虛線摺。

③ 依著虛線摺。

④ 依虛線做山摺。

\作品完成了！/

⑤ 貼上雞冠、嘴巴和眼睛。

製作小雞　……1張

① 依著虛線摺。

② 依著虛線摺。

③ 依著虛線摺。

④ 依著虛線摺。

\作品完成了！/

⑤ 將尖角做山摺，貼上眼睛和嘴巴。

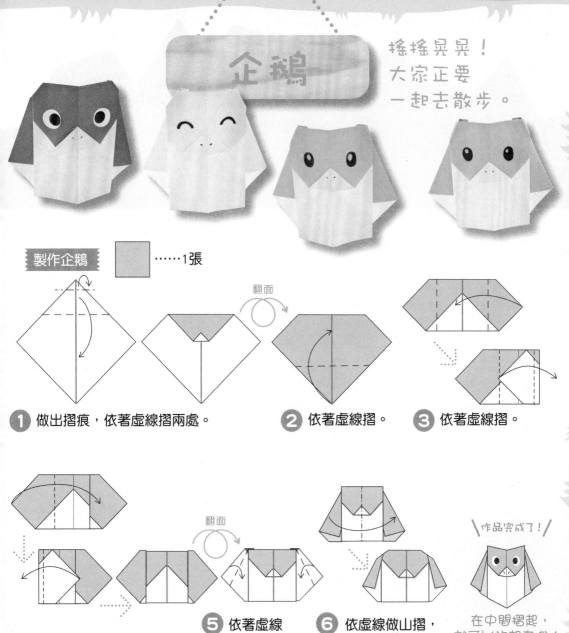

企鵝

搖搖晃晃！
大家正要
一起去散步。

製作企鵝 …… 1張

1 做出摺痕，依著虛線摺兩處。

翻面

2 依著虛線摺。

3 依著虛線摺。

4 右邊摺疊後打開，
左邊也是摺疊後打開。

翻面

5 依著虛線
摺翅膀。

6 依虛線做山摺，
畫上眼睛和鼻子。

\作品完成了！/

在中間摺起，
就可以站起來哦！

米格魯

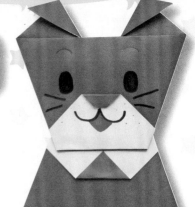

汪汪汪！
你喜歡哪一隻小狗呀？

作法 **製作頭部** ……1張

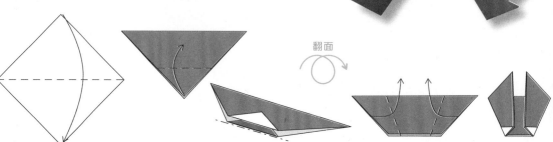

1 依著虛線摺。

2 依著虛線摺，
下面1張朝內做山摺。

翻面

3 依著虛線摺。

翻面

\作品完成了！/

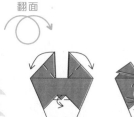

製作身體 ……1張

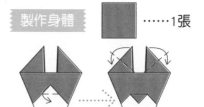

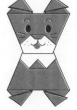

4 耳朵和鼻子都依著虛
線摺，再畫上眼睛和
嘴巴。

1 和頭部到 **3** 為止的摺法相同，
翻面後再依著虛線摺。

2 將 **1** 顛倒過來，
再貼上 **4** 。

臘腸犬

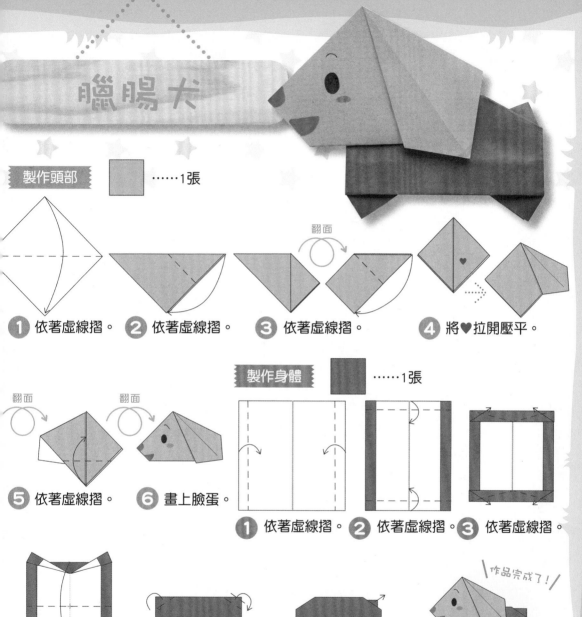

製作頭部　▨ ……1張

1 依著虛線摺。

2 依著虛線摺。

翻面

3 依著虛線摺。

4 將♥拉開壓平。

翻面　翻面

5 依著虛線摺。

6 畫上臉蛋。

製作身體　▨ ……1張

1 依著虛線摺。

2 依著虛線摺。

3 依著虛線摺。

4 依著虛線對摺。

5 依虛線做山摺。

6 稍微往回摺，做出尾巴。

作品完成了！

7 貼上6。

貓咪

打扮時髦、
相親相愛的貓咪。

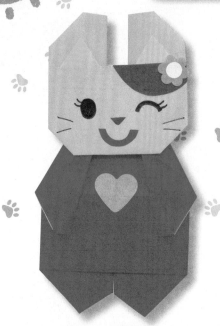

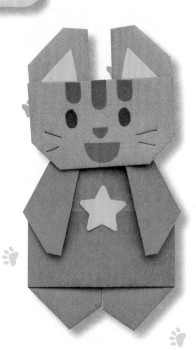

作法 　製作頭部 　　……1張

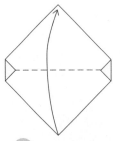

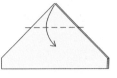

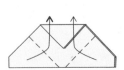

① 做出摺痕後，
依著虛線摺。

② 依著虛線摺。

③ 依著虛線摺。

④ 中間留些空間，
依著虛線往上摺。

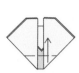

5 依著虛線摺。

6 將兩邊的尖角依著虛線往內摺。

翻面

7 畫上臉蛋。

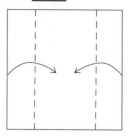

1 依著虛線摺。

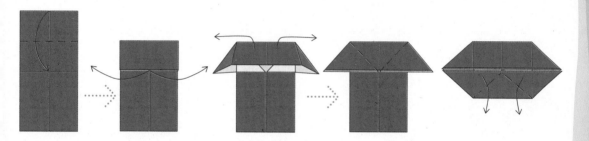

2 依著虛線摺。

3 將摺好的部分往旁邊拉開。下方也一樣。

4 依著虛線往下摺。

翻面

作品完成了！

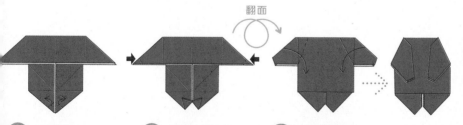

5 依著虛線摺。

6 依著虛線摺，再往內摺入。

7 翻到正面後，依著虛線摺。

8 貼上頭部。

歡樂大集合！

大象

犀牛

驢子

我們身體
雖然很大，
可是個性
卻很穩重哦！

 大象 作法 製作頭部 ……1張

① 依著虛線摺。

② 分成3等份，
依著虛線摺。

③ 將一邊拉開。

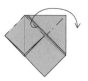

④ 另一邊也拉開。

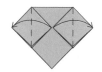

⑤ 依著虛線摺。

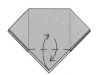

⑥ 依著虛線做出
摺痕。

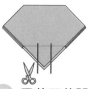

⑦ 用剪刀剪開。

⑧ 依虛線做山摺。

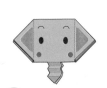

⑨ 將鼻子交互摺疊，
再畫上五官。

製作身體 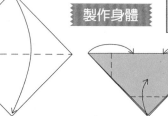 ……1張

① 依著虛線摺。

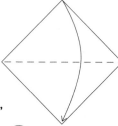

② 依著虛線做出
摺痕。

③ 攤開，依著摺痕
往內摺。

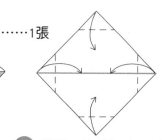

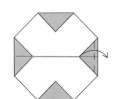

④ 右邊依著
虛線摺。

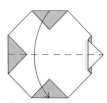

⑤ 對摺。

⑥ 將尾巴向下拉，
下方依著紅線剪開。

作品完成了！

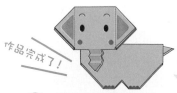

⑦ 貼上⑨，畫上
腳趾頭。

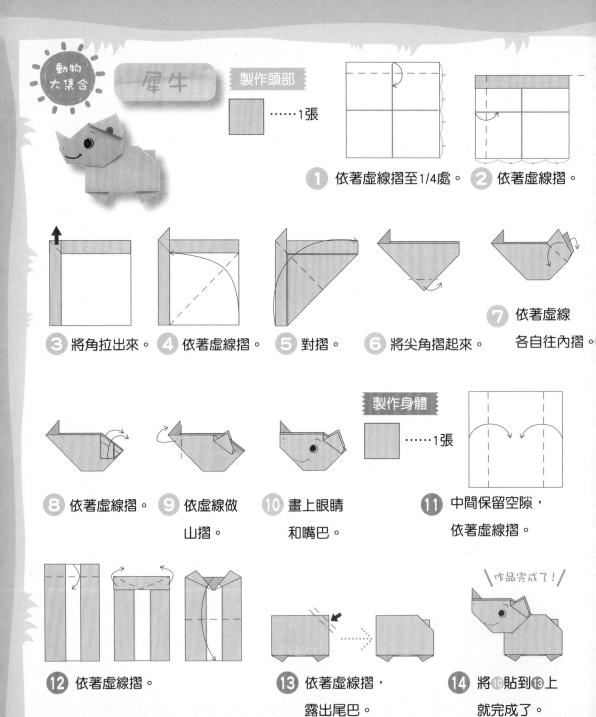

動物大集合　犀牛

製作頭部

……1張

1 依著虛線摺至1/4處。 2 依著虛線摺。

3 將角拉出來。 4 依著虛線摺。 5 對摺。 6 將尖角摺起來。 7 依著虛線各自往內摺。

製作身體

……1張

8 依著虛線摺。 9 依虛線做山摺。 10 畫上眼睛和嘴巴。 11 中間保留空隙，依著虛線摺。

12 依著虛線摺。 13 依著虛線摺，露出尾巴。

作品完成了！

14 將10貼到13上就完成了。

製作頭部

……1張

① 依著虛線摺。

② 上方的尖角
各自往下摺。

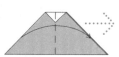

③ 依著虛線對摺。

④ 依著虛線摺。

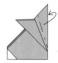

製作身體 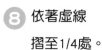……1張

⑤ 依虛線做
山摺。

⑥ 畫上眼睛
和嘴巴。

⑦ 依著虛線
摺至1/4處。

⑧ 依著虛線
摺至1/4處。

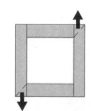

⑨ 將兩處的
尖角拉開。

\作品完成了！/

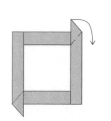

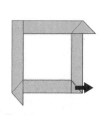

⑩ 依著虛線摺。

⑪ 將尖角拉開。

⑫ 對摺。

⑬ 將⑥貼到⑫上
就完成了。

39

浣熊

動物園中的人氣動物。

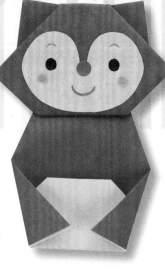

作法　製作頭部　　□……1張

① 依著虛線摺。

② 依著虛線摺。

③ 只有上面的紙
　依著虛線摺。

製作身體　□……1張

翻面

④ 依著虛線摺。

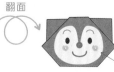

⑤ 貼上臉蛋，畫上
　眼睛、鼻子。

剪成1/4的
色紙

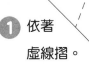

① 依著
　虛線摺。

② 依著虛線摺。

翻面

③ 依著虛線摺2次。

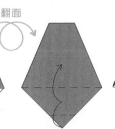

④ 依著虛線摺。

作品完成了！

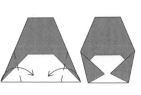

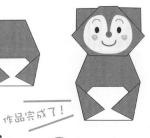

⑤ 將⑤貼上。

獅子

製作頭部

 ……1張

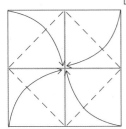

1 依著虛線摺。

2 依著虛線摺。

3 依著虛線摺。

翻面

4 將★的部分往內摺。

5 把★的部分移到
上方，畫上臉蛋。

製作身體

 ……1張

1 依著虛線摺。

翻面

作品完成了！

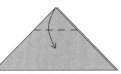

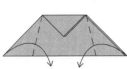

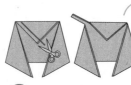

2 依著虛線摺。

3 依著虛線摺。

4 依著紅線剪開，
讓它立起來。

5 將**5**貼上。

無尾熊和猴子

笑嘻嘻的
臉龐真可愛！

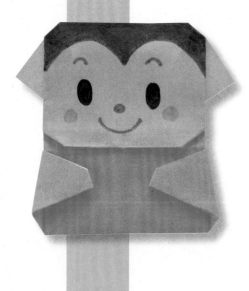

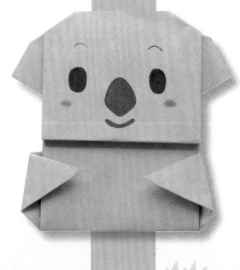

製作無尾熊 ……1張

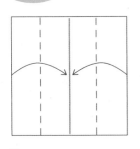

1 做出摺痕後，
依著虛線摺。

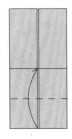

2 依著虛線摺。

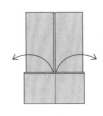

3 將摺起來的部
分向外拉開。

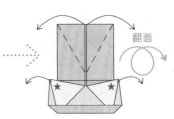

4 將★的地方往旁
邊拉開，再依著
虛線摺。

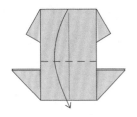

5 依著虛線摺。

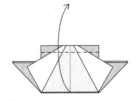

6 依著虛線往上摺。

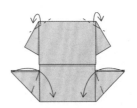

7 依著虛線摺。

作品完成了！

8 畫上臉蛋。

製作猴子 ……1張

1 和無尾熊到6為止
的摺法相同。頭部
所有的尖角都依虛
線做山摺；手的部
分做谷摺。

作品完成了！

2 畫上臉蛋。

三隻小豬

感情很好的小豬三兄弟各自建造了自己的
房子。大哥造了茅草屋，二哥造了木屋，
小弟則造了紅磚屋。大野狼看到之後，
就說：「我要把每一間房子都吹走！」

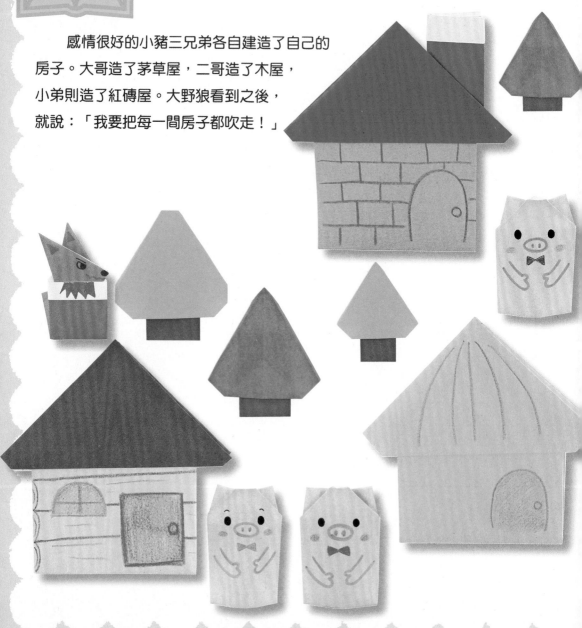

大野狼用力一吹，
一口氣就把茅草屋和木屋
都吹走了。

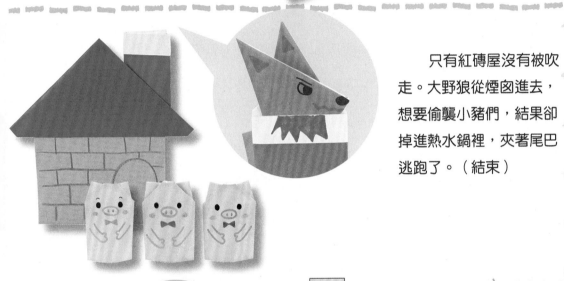

只有紅磚屋沒有被吹
走。大野狼從煙囪進去，
想要偷襲小豬們，結果卻
掉進熱水鍋裡，夾著尾巴
逃跑了。（結束）

作法　製作小豬　……1張

作品完成了！

翻面

將下方打開
就可以站起來哦！

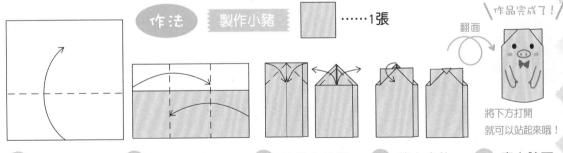

1 依著虛線摺。

2 依著虛線
摺成1/3。

3 依著虛線摺。

4 將上方的
三角形往
下摺。

5 畫上臉蛋
和手。

45

 故事玩偶

三隻小豬

 製作大野狼

……1張　……1張
（要剪成1/4哦！）

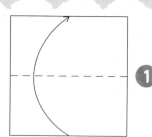

1 依著虛線摺。

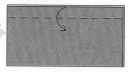

2 依著虛線將上面1張往下摺。

翻面

3 依著虛線摺。

4 依著虛線摺，將♥的部分放到●的下面。

翻面

5 依著虛線摺，正面畫上圖案。

 頭部

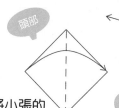

6 將小張的色紙依著虛線摺。

7 依著虛線往上摺，畫上臉蛋。

作品完成了！

8 將 **7** 貼到 **5** 上就完成了。

 製作房子　 和 ……各1張

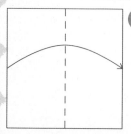

1 依著虛線摺。

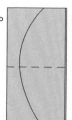

2 對摺。

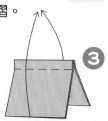

3 依著虛線往上摺。

46

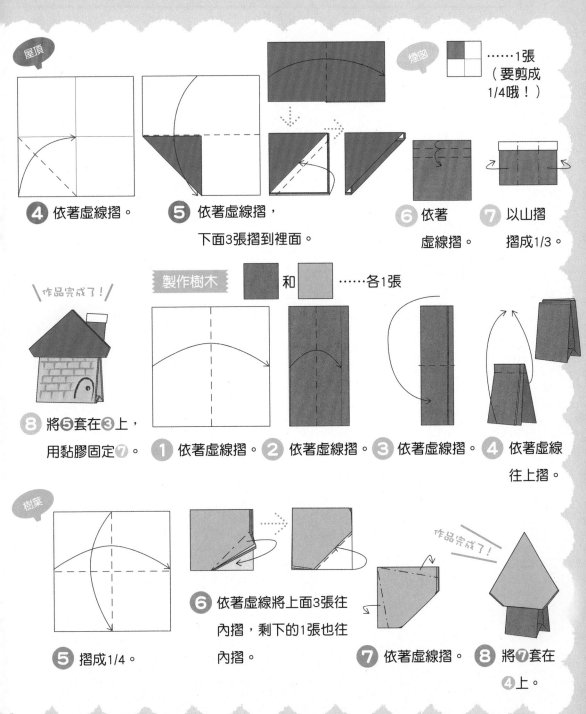

屋頂

④ 依著虛線摺。

⑤ 依著虛線摺，下面3張摺到裡面。

煙囪

......1張
（要剪成1/4哦！）

⑥ 依著虛線摺。

⑦ 以山摺摺成1/3。

\作品完成了！/

⑧ 將⑤套在③上，用黏膠固定⑦。

製作樹木

和各1張

① 依著虛線摺。

② 依著虛線摺。

③ 依著虛線摺。

④ 依著虛線往上摺。

樹葉

⑤ 摺成1/4。

⑥ 依著虛線將上面3張往內摺，剩下的1張也往內摺。

作品完成了！

⑦ 依著虛線摺。

⑧ 將⑦套在④上。

47

龜兔賽跑

「龜兔賽跑」是一個敘述兔子和
烏龜競賽的故事。你知道最後是
誰獲勝嗎？

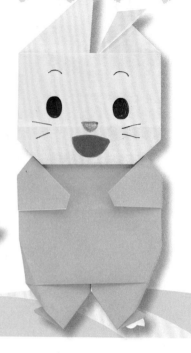

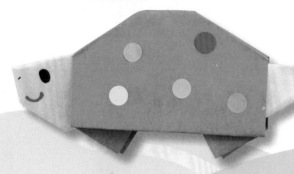

兔子和青蛙

這是大家一起編的故事。
2隻青蛙和1隻兔子
要編成什麼故事好呢？

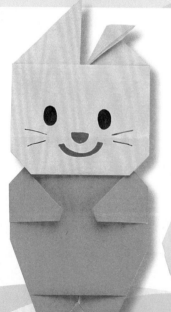

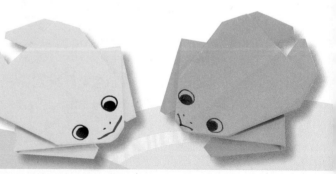

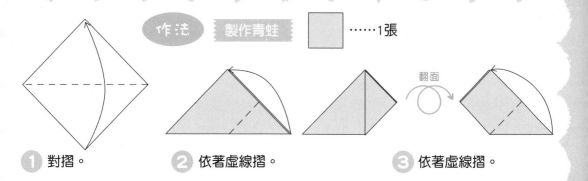

作法　製作青蛙　⬚……1張

翻面

① 對摺。

② 依著虛線摺。

③ 依著虛線摺。

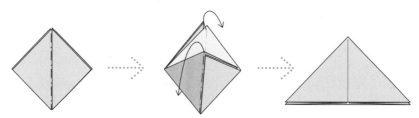

④ 將上方打開，做成三角形。

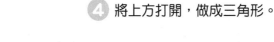

翻面

⑤ 將上面1張依著虛線摺。

⑥ 依著虛線將尖角往內摺。

⑦ 依虛線做山摺。

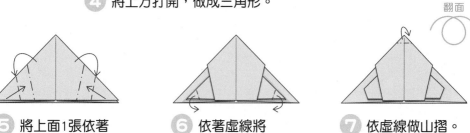

翻面

作品完成了！

⑧ 依著虛線摺。

⑨ 依著虛線摺。

⑩ 畫上臉蛋。

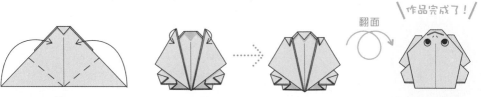

 龜兔賽跑 製作烏龜 和 □ ……各1張

龜殼

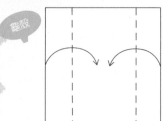

1 依著虛線摺。

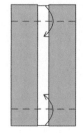

2 依著虛線摺。

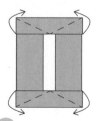

3 將尖角依著虛線摺。

4 依著虛線對摺。

5 在尖角做出摺痕後往內摺。

頭部

6 依著虛線摺。

7 依著虛線摺。

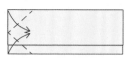

8 依著虛線摺出尖角。

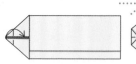

9 將三角形的尖角摺入，再對摺。

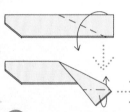

10 依著虛線斜斜地摺。

11 將5打開，再夾入10，用黏膠固定。

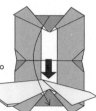

\作品完成了！/

畫上臉蛋和圖案。

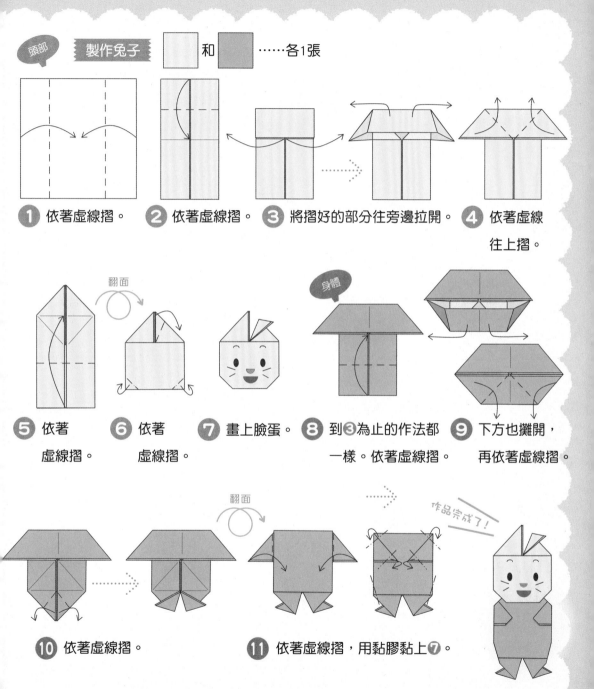

① 依著虛線摺。

② 依著虛線摺。

③ 將摺好的部分往旁邊拉開。

④ 依著虛線往上摺。

翻面

⑤ 依著虛線摺。

⑥ 依著虛線摺。

⑦ 畫上臉蛋。

身體

⑧ 到③為止的作法都一樣。依著虛線摺。

⑨ 下方也攤開，再依著虛線摺。

翻面

作品完成了！

⑩ 依著虛線摺。

⑪ 依著虛線摺，用黏膠黏上⑦。

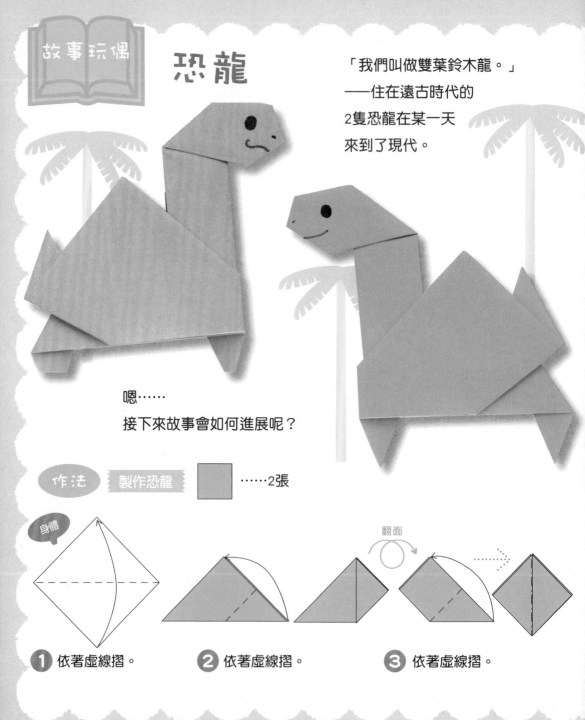

故事玩偶

恐龍

「我們叫做雙葉鈴木龍。」
──住在遠古時代的
2隻恐龍在某一天
來到了現代。

嗯……
接下來故事會如何進展呢？

作法　製作恐龍　……2張

身體

1 依著虛線摺。

2 依著虛線摺。

翻面

3 依著虛線摺。

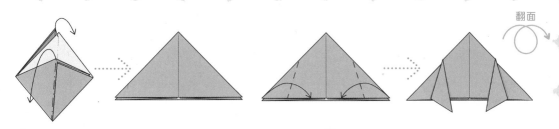

④ 將手指伸入上方打開，做成三角形。　　⑤ 依著虛線摺。

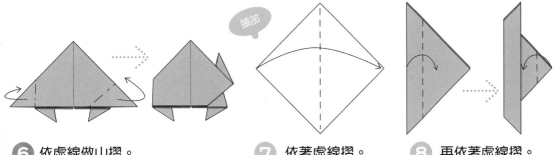

⑥ 依虛線做山摺。　　⑦ 依著虛線摺。　　⑧ 再依著虛線摺。

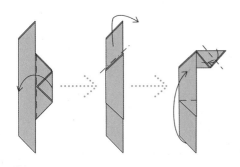

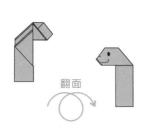

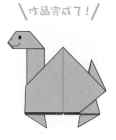

⑨ 繼續依著虛線摺。　　⑩ 在正面畫上臉蛋。　　⑪ 將⑩用黏膠黏在
　　　　　　　　　　　　　　　　　　　　　　　　　　⑥上就完成了。

怪獸樂園

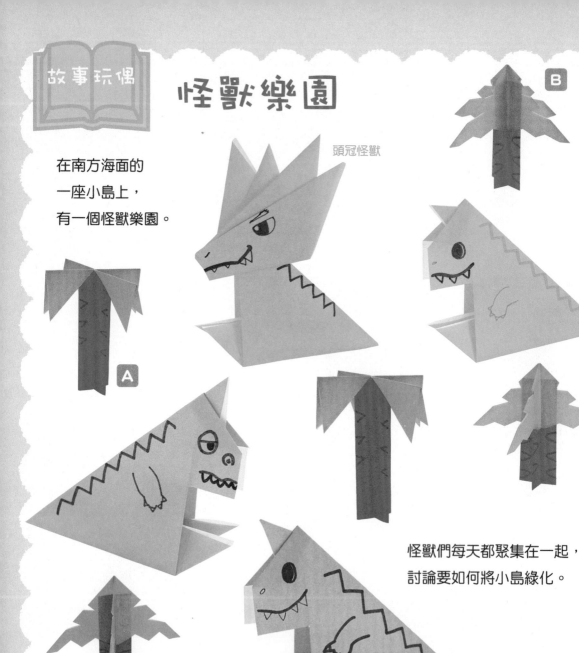

在南方海面的
一座小島上，
有一個怪獸樂園。

頭冠怪獸

怪獸們每天都聚集在一起，
討論要如何將小島綠化。

獨角怪獸

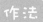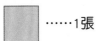

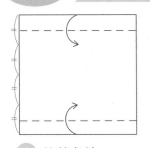

① 依著虛線
　摺至1/4處。

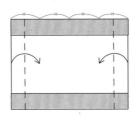

② 依著虛線
　摺至1/4處。

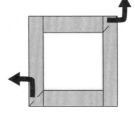

③ 將兩個尖角拉開。

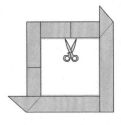

④ 依著紅線剪開。

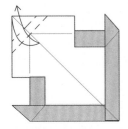

⑤ 將剪開的部分打開，
　依著虛線摺。

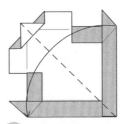

⑥ 依著虛線摺。

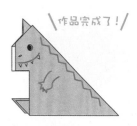

作品完成了！

⑦ 畫上臉蛋和
　手等圖案。

製作頭冠怪獸（身體）

……1張

① 和獨角怪獸到
　③為止的摺法
　相同。

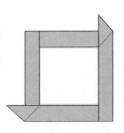

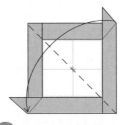

② 依著虛線對摺。

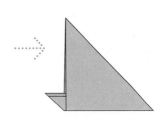

身體完成了。
頭部的作法
在下一頁。

怪獸樂園

製作頭冠怪獸（頭部）

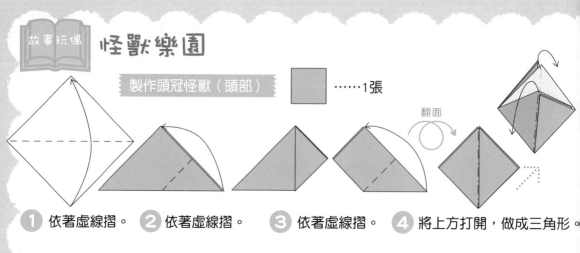

⬜ ……1張

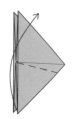

1️⃣ 依著虛線摺。

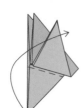

2️⃣ 依著虛線摺。

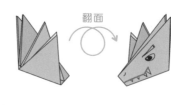

3️⃣ 依著虛線摺。

4️⃣ 將上方打開，做成三角形。

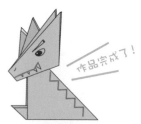

5️⃣ 上面1張依著虛線摺。

6️⃣ 剩下的1張變換角度，依著虛線摺。

7️⃣ 畫上眼睛和嘴巴等。

8️⃣ 貼到身體上就完成了。

作品完成了！

製作樹幹

🟦 ……1張

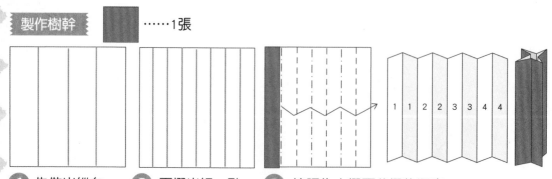

1️⃣ 先做出縱向摺痕。

2️⃣ 再摺出細一點的摺痕。

3️⃣ 按照先山摺再谷摺的順序，將數字一樣的地方用黏膠黏起來。

 製作樹葉（A）　……4張（要剪成1/4哦！）

作品完成了！

① 對摺。

② 再對摺。

③ 以相同的作法做4張。

④ 蓋在樹幹上黏起來，畫上圖案。

 製作樹葉（B）　……1張

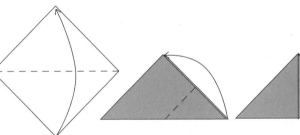

翻面

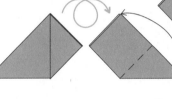 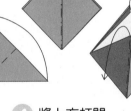

① 依著虛線摺。

② 依著虛線摺。

③ 依著虛線摺。

④ 將上方打開，做成三角形。

⑤ 依著虛線摺。

⑥ 依著紅線剪開後，打開。

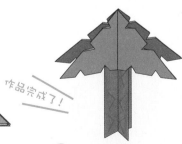
作品完成了！

⑦ 蓋在樹幹上。

有你真酷 機器人

時尚又可愛的機器人。
一、二、一、二。

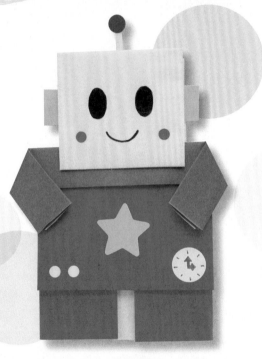
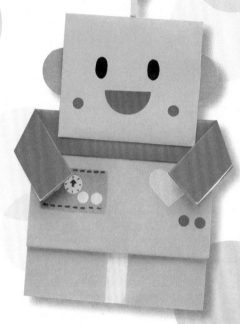

作法　製作身體 ■ ……1張 ▬ ……1張（要剪成一半哦！）

 中間保留空隙，
依著虛線摺。

 依著虛線摺。

 依著虛線摺。

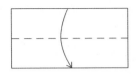

④ 另1張也依著虛線摺。

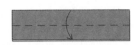

⑤ 依著虛線摺。

製作頭部 ……1張

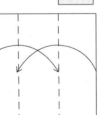

① 依著虛線摺成1/3。

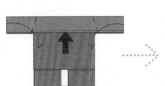

⑥ 將③夾入⑤中黏起來，
再依著虛線摺。

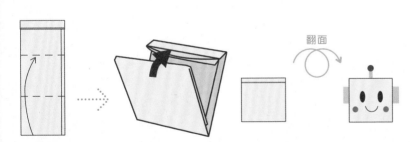

② 將上方摺一點起來，
然後摺成1/3，塞入末端。

③ 畫上臉蛋。

翻面

\作品完成了！/

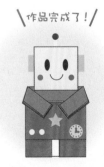

④ 將③貼在⑥上。

有你真酷 摺疊手機和智慧手機

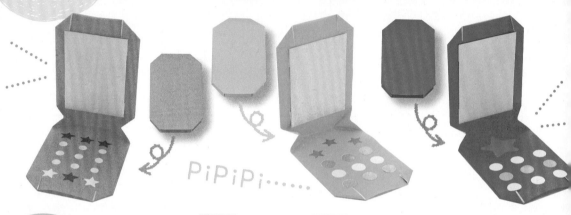

PiPiPi……

作法　製作摺疊手機

 ……1張　　 ……1張（要剪成1/4哦！）

① 依著虛線摺成1/3。

② 將尖角往內摺。

③ 對摺。

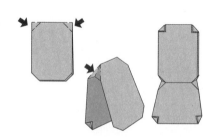

④ 依著虛線做出摺痕後，往內摺入。

畫面

⑤ 依著虛線摺。

翻面

⑥ 依著虛線摺。

\作品完成了！/

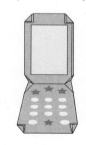

⑦ 將⑥貼在④上，再貼上按鍵。

真的好炫喔！
什麼顏色比較
搭配呢？

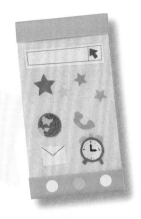 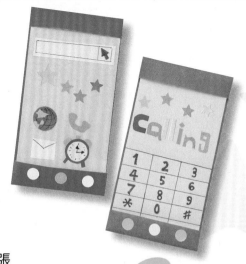

製作智慧手機 和 ……各1張

畫面

1 依著虛線摺。

2 依著虛線摺。

3 上下皆依著
虛線摺。

4 依著虛線摺。

翻面

\作品完成了！/

5 依著虛線，摺
出比3更小的
尺寸。

6 上下皆依著
虛線摺。

7 將6套入
3裡。

8 貼上數字、
圖案、按鍵等等。

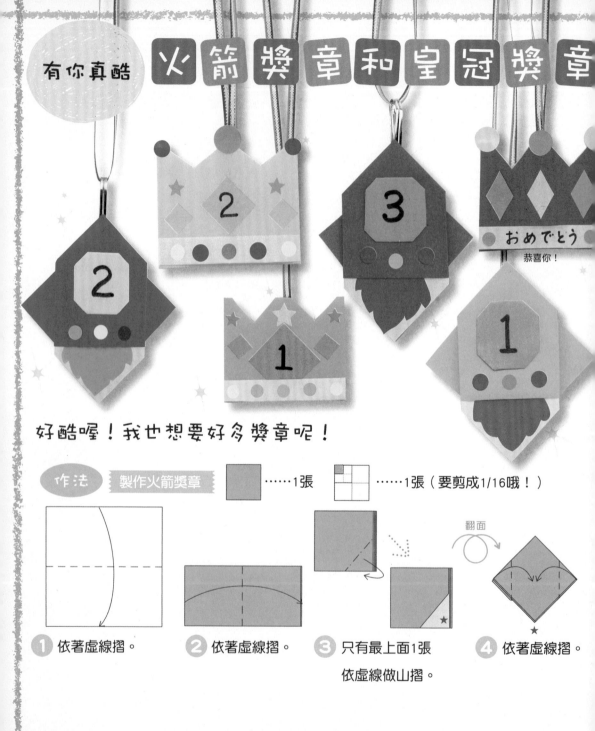

おめでとう

恭喜你！

好酷喔！我也想要好多獎章呢！

作法　製作火箭獎章　　……1張　　……1張（要剪成1/16哦！）

翻面

① 依著虛線摺。

② 依著虛線摺。

③ 只有最上面1張依虛線做山摺。

④ 依著虛線摺。

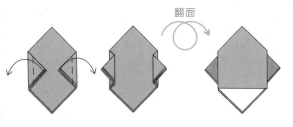

⑤ 依著虛線摺。

⑥ 尖角依虛線往內摺，貼在火箭上。

畫上火焰和圖案等。

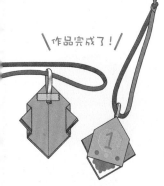

作品完成了！

⑦ 將包裝魔帶用膠帶貼起來，繫上緞帶。

製作皇冠獎章 ……1張

① 依虛線做山摺。

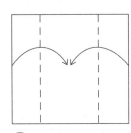

② 依著虛線摺。

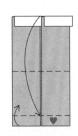

③ 依著虛線摺。

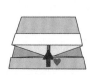

④ 將♥插進裡面。

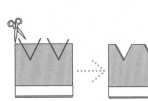

⑤ 依著紅線剪開。

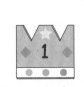

⑥ 貼上裝飾。

作品完成了！

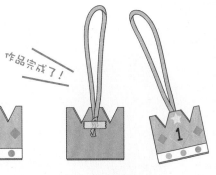

⑦ 背面用膠帶貼上緞帶。

好朋友獎章

有你真酷

おたんじょうび
おめでとう
生日快樂

おたんじょうび
おめでとう
生日快樂

真想在朋友生日時，
親手製作充滿心意的禮物送他呢！

作法　製作頭部　……1張　……1張（要剪成1/8哦！）

 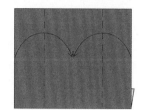 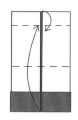

❶ 依著虛線摺。

 翻面

❷ 依著虛線摺。

❸ 依著虛線摺。

64

將剪下的部分插進瀏海下面。

④ 將★套入♥裡，尖角依虛線往內摺。

⑤ 依著紅線剪出頭髮的部分。

⑥ 畫上臉蛋。

製作皇冠 ┈┈┈1張

① 依著虛線摺。

② 依著虛線摺。

③ 依著紅線剪下，貼上裝飾。

④ 將③插進⑥裡。

製作衣服 ┈┈┈1張

 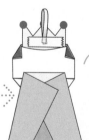

\作品完成了！/

翻面

① 依著虛線摺。

② 依著虛線摺，重疊的部分用黏膠固定。貼上④。

③ 繫上包裝魔帶和緞帶。

最愛美食 壽司

「歡迎光臨！想吃
什麼壽司呢？」你
喜歡吃哪個？

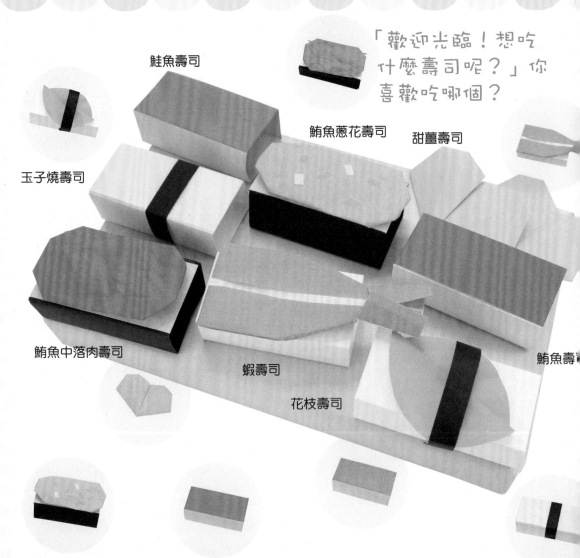

鮭魚壽司

鮪魚蔥花壽司　　甜薑壽司

玉子燒壽司

鮪魚中落肉壽司

蝦壽司

花枝壽司

鮪魚壽司

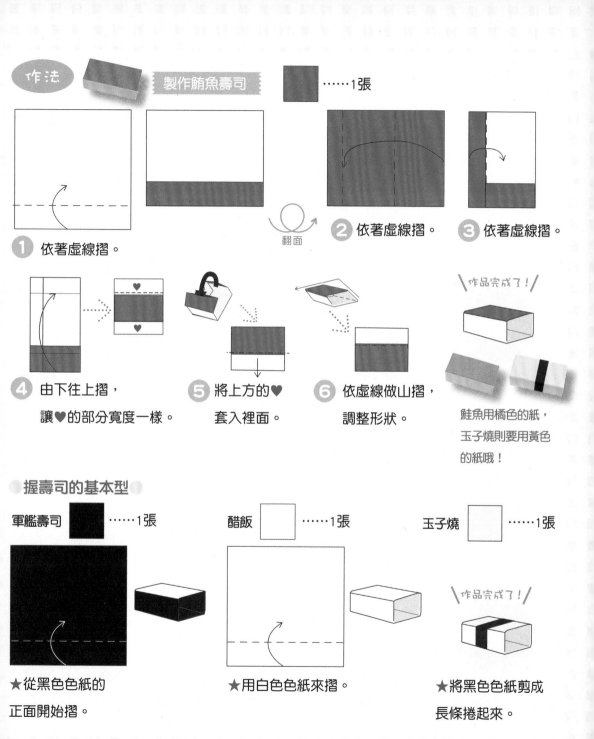

作法 製作鮪魚壽司 ……1張

① 依著虛線摺。

翻面

② 依著虛線摺。

③ 依著虛線摺。

④ 由下往上摺，讓♥的部分寬度一樣。

⑤ 將上方的♥套入裡面。

⑥ 依虛線做山摺，調整形狀。

作品完成了！

鮭魚用橘色的紙，玉子燒則要用黃色的紙哦！

握壽司的基本型

軍艦壽司 ……1張

★從黑色色紙的正面開始摺。

醋飯 ……1張

★用白色色紙來摺。

玉子燒 ……1張

★將黑色色紙剪成長條捲起來。

67

 最愛美食

 製作蝦子 ⬜ ……1張

（要剪成一半哦！）

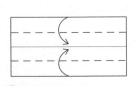

① 中間保留空隙，
依著虛線摺。

② 依著紅線將上下剪開，
依虛線做山摺。

③ 將剪開部分的右邊做山摺，
左邊做谷摺。

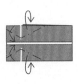

\作品完成了！/

 製作鮪魚蔥花 ⬜ ……1張（要剪成1/4哦！）

① 先揉成一團再攤開。

② 依著虛線摺，
在中間對齊。

③ 尖角依虛線
往內摺。

\作品完成了！/

翻面

④ 依著虛線摺。

⑤ 貼上裝飾。

鮪魚中落肉的作法
也一樣哦！

製作大葉 ……1張（要剪成1/4哦！）

 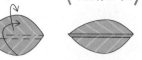

1 依著虛線摺。　**2** 依著紅線剪開。　**3** 交互做出摺痕後，攤開。　**4** 與摺痕有點錯開地做山摺後，攤開。

製作甜薑 ……1張（要剪成1/4哦！）

1 依著虛線摺。　**2** 依著虛線摺。　**3** 將摺好的部分兩邊攤開。

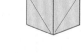 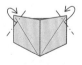

4 上方尖角往後方摺。　**5** 依虛線做山摺。

作品完成了！

最愛美食 **漢堡套餐**

一口咬下！

張大嘴巴
吃美食囉！

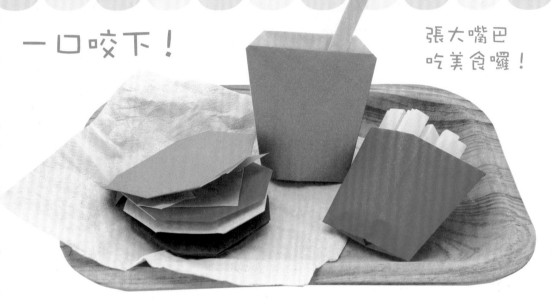

 作法 製作漢堡麵包 ……1張

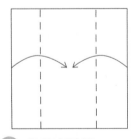

① 依著虛線摺。

② 依著虛線摺。

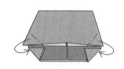

③ 將開口側的尖
角往內摺。

④ 在尖角做出
摺痕。

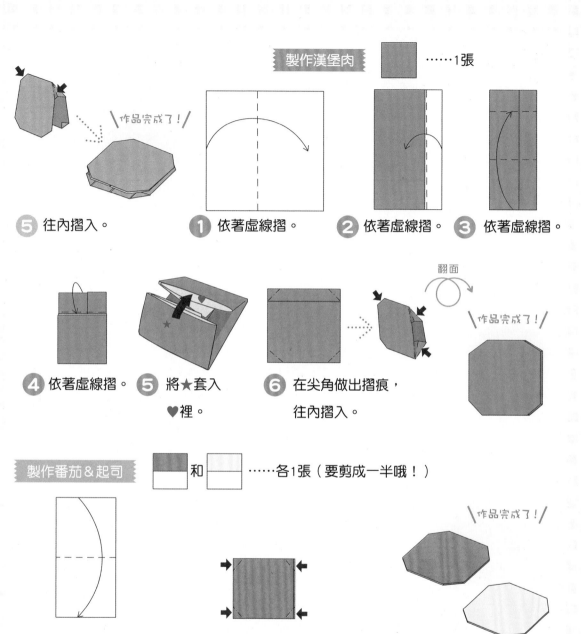

……1張

5 往內摺入。

1 依著虛線摺。

2 依著虛線摺。

3 依著虛線摺。

作品完成了！

4 依著虛線摺。

5 將★套入 ♥裡。

6 在尖角做出摺痕， 往內摺入。

翻面

作品完成了！

製作番茄&起司 ▢和▢……各1張（要剪成一半哦！）

作品完成了！

1 縱向對摺。

2 在尖角做出摺痕， 往內摺入。

3 換個顏色， 來做起司吧！

最愛美食 漢堡套餐

製作生菜

 ……1張（要剪成1/4哦！）

\作品完成了！/

1 對摺。

2 依著虛線摺。

3 將手指伸進★ 裡攤開。

4 將材料放進 漢堡麵包裡。

製作薯條

 ……1張 ……1張（要剪成1/4哦！）

袋子

翻面

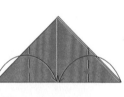 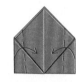

1 依著虛線摺。

2 依著虛線摺。

3 依著虛線摺。

4 依著虛線摺， 下面1張的尖角往內摺入。

薯條

作品完成了！

5 依著虛線摺。

6 再摺3次。

7 摺成三角形的長條 狀，用黏膠固定。

8 製作5、6條， 放進袋子裡。

 ……1張 ……1張（要剪成1/4哦！）

杯子

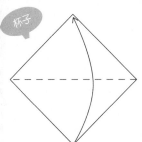

翻面

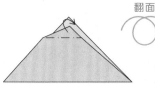

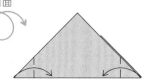

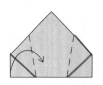

1 依著虛線摺。

2 只有上面1張做山摺。

3 依著虛線摺。

4 依著虛線摺。

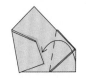

翻面

5 依著虛線摺。

6 依著虛線摺。

7 依著虛線摺。

吸管

\作品完成了！/

8 依著虛線對摺。

9 再對摺。

10 兩邊依著虛線摺。

11 將⑩插入⑦裡。

最愛美食 三明治

火腿三明治和
番茄三明治，
你喜歡哪個呢？

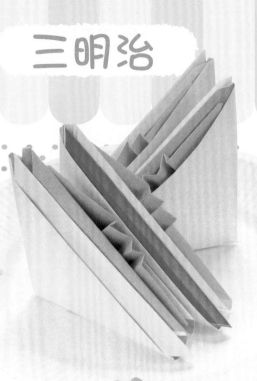

作法　製作火腿三明治　　▢……1張

① 做出摺痕。

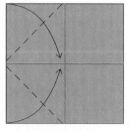

② 中間稍微保留空隙，
依著虛線摺。

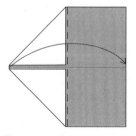

③ 依著虛線摺。

番茄三明治要將色紙換成紅色的，其餘作法相同。

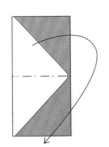

④ 依虛線做山摺。

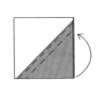

⑤ 上面1張依虛線做山摺，
往內摺入。

⑥ 下面1張放入
前方的三角形裡。

製作起司 ……1張

① 依著虛線摺。

② 依著虛線摺。

③ 依著虛線摺2次。

製作生菜 ……1張（要剪成1/4哦！）

① 依著虛線對摺。

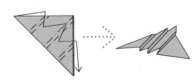

② 依著虛線交互做山摺和谷摺。

＼作品完成了！／

在火腿三明治的
兩側夾入起司和生菜。

最愛美食

御飯糰便當

和最喜歡的章魚熱狗一起，
「開動囉～！」

御飯糰

番茄
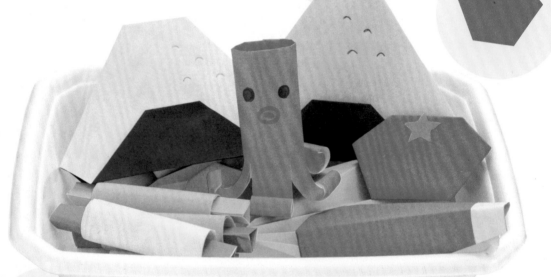

蘆筍培根捲

生菜

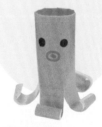
章魚熱狗

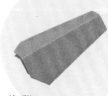
炸雞

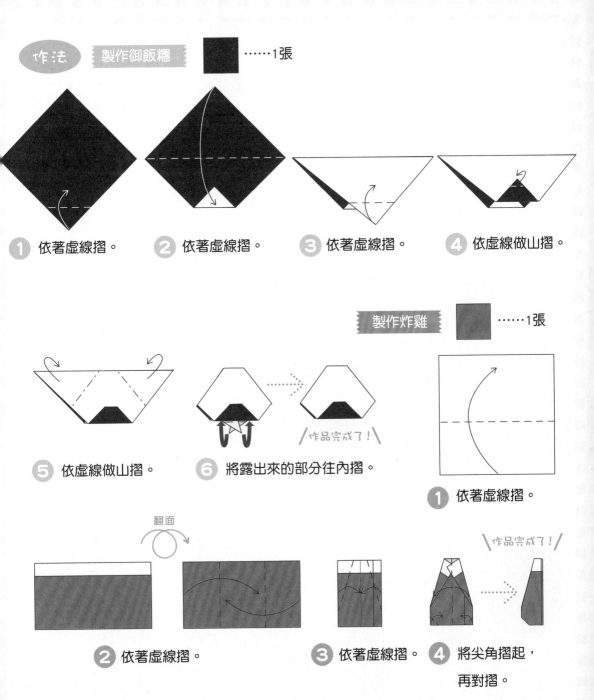

作法　製作御飯糰　　⋯⋯1張

1 依著虛線摺。

2 依著虛線摺。

3 依著虛線摺。

4 依虛線做山摺。

5 依虛線做山摺。

6 將露出來的部分往內摺。

作品完成了！

製作炸雞　　⋯⋯1張

1 依著虛線摺。

翻面

2 依著虛線摺。

3 依著虛線摺。

4 將尖角摺起，再對摺。

作品完成了！

最愛美食 **便當**

製作章魚熱狗

……1張（要剪成一半哦！）

 ① 依著虛線摺。

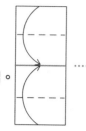 **②** 依著紅線剪開。

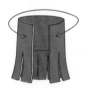 **③** 將紙張摺起的那面做為內側，
捲起來後用膠帶固定。

 作品完成了！

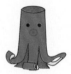 **④** 將腳捲起，畫上臉蛋。

製作生菜 ……1張（要剪成1/4哦！）

 作品完成了！

 ① 將尖角做山摺。

 ② 按照先山摺後谷摺的
順序，做出摺痕。

 ③ 將尖角做山摺。

製作蘆筍培根捲

 ……1張（要剪成1/4哦！）

 ……1張（要剪成1/3哦！）

1 依著虛線摺。

2 依著虛線摺。

3 摺成三角狀，用黏膠固定。

4 把3捲起來，用黏膠固定。

翻面

作品完成了！

製作番茄

 ……1張（要剪成1/4哦！）

作品完成了！

1 依著虛線摺。

2 依著虛線摺。

3 將尖角做山摺。

4 貼上蒂頭。

 最愛美食 炸蝦

酥酥脆脆的炸蝦，
請趁熱享用！

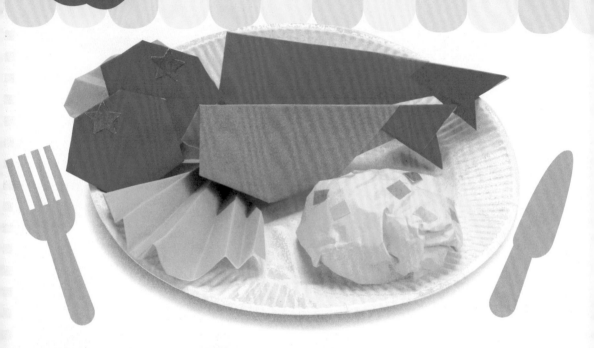

 作法　製作炸蝦　……1張　……1張（要剪成1/4哦！）

1 做出摺痕。

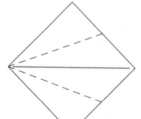

2 依著虛線摺。

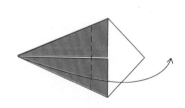

3 依著虛線摺。

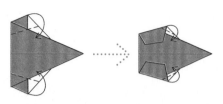

④ 將尖角依著虛線摺，
邊端也依著虛線摺。

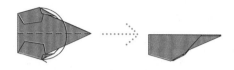

⑤ 依著虛線摺。

尾巴

⑥ 依著虛線摺。

⑦ 依著虛線摺。

⑧ 依著虛線摺。

⑨ 對摺。

製作馬鈴薯沙拉 ┌─┐ ……1張

\作品完成了！/

⑩ 將⑨夾進⑤裡
就完成了。

① 先揉成一團再攤開。

\作品完成了！/

② 邊緣往內摺，
弄成圓形後，
貼上小色紙。

○番茄和生菜的作法在第78～79頁。

最愛美食 **蛋糕**

色彩繽紛的小蛋糕。
多做一些，
讓它們排排坐吧！

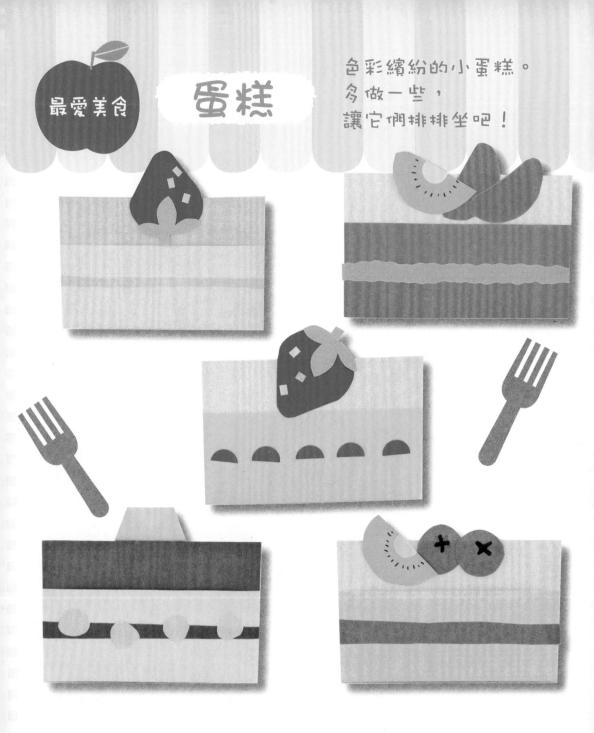

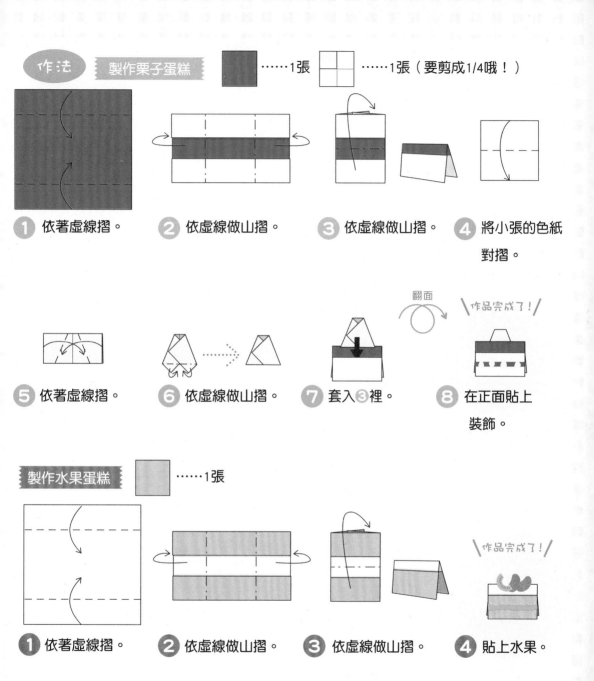

① 依著虛線摺。

② 依虛線做山摺。

③ 依虛線做山摺。

④ 將小張的色紙對摺。

⑤ 依著虛線摺。

⑥ 依虛線做山摺。

⑦ 套入③裡。

翻面

＼作品完成了！／

⑧ 在正面貼上裝飾。

製作水果蛋糕　……1張

① 依著虛線摺。

② 依虛線做山摺。

③ 依虛線做山摺。

＼作品完成了！／

④ 貼上水果。

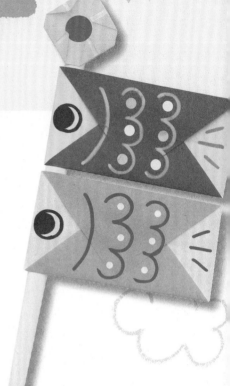

鯉魚旗

做出喜歡的鯉魚旗
來當作裝飾吧！

作法 　製作鯉魚旗 　　……1張

 依著虛線摺。

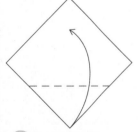 上方也依著
虛線摺。

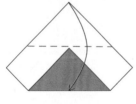 依虛線做山摺。

作品完成了！

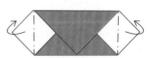 畫上圖案。

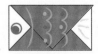

 ……1張（要剪成1/4哦！）

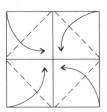 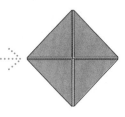

翻面

 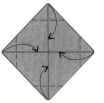 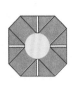

1 依著虛線摺。

2 依著虛線摺。

3 在中央貼上圓形貼紙。

製作竿子

影印紙………1 張

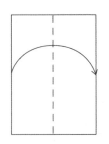

1 將影印紙對摺。

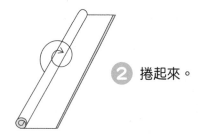

2 捲起來。

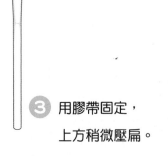

3 用膠帶固定，上方稍微壓扁。

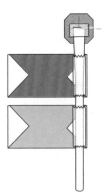

4 將鯉魚旗和風車用膠帶固定在 **3** 上。

作品完成了！

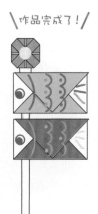

季節裝飾

迷你鯉魚旗

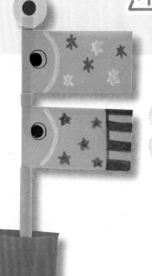

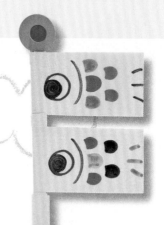

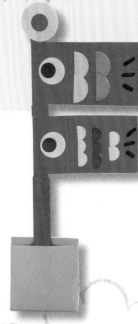

要放在家裡的
哪個地方好呢?
放在餐桌或書桌上
當作裝飾好了!

作法　製作鯉魚旗　 ……1張

1 依著虛線摺。

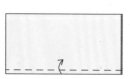

2 依著虛線摺。

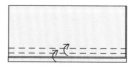

3 繼續摺2次。

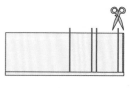

4 依著紅線剪到
摺起來的部分。

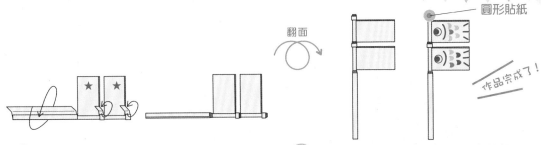

⑤ 留下★的部分，其餘的地方
捲起來，用黏膠固定。

⑥ 在正面貼上色紙或畫上圖案裝飾。

圓形貼紙

作品完成了！

製作底座　　　……1張

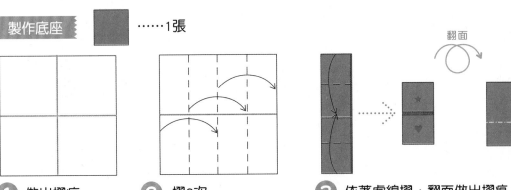

翻面

① 做出摺痕。

② 摺3次，
變成原本的1/4。

③ 依著虛線摺，翻面做出摺痕。

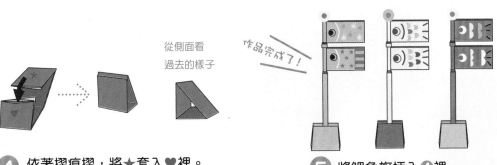

從側面看
過去的樣子

作品完成了！

④ 依著摺痕摺，將★套入♥裡。

⑤ 將鯉魚旗插入④裡，
黏合固定。

牛郎與織女

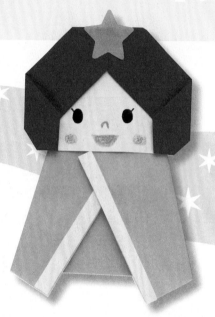

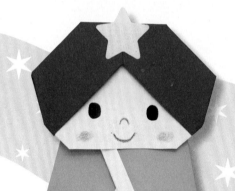

裝飾在竹葉上，
希望今年的願望可以實現。

作法　製作頭部　 ……1張
（要剪成一半哦！）

1 依著虛線摺。

2 攤開後，對齊摺痕
再依著虛線摺。

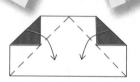

3 依著虛線再摺一次。

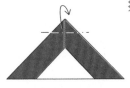 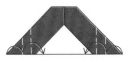 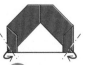 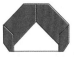 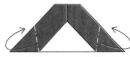

④ 依虛線做山摺。　⑤ 依著虛線摺。　⑥ 將尖角做山摺。　⑦ 和織女到④為止的摺法相同。依虛線做山摺。

⑧ 將尖角做山摺。

製作和服　……1張

① 將兩端依著虛線摺。　② 依虛線做山摺。

\作品完成了！/

 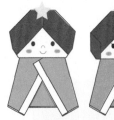

③ 依著虛線摺。　④ 另一邊也依著虛線摺。　⑤ 貼上頭部，畫上眼睛、鼻子和嘴巴。

聖誕老公公和麋鹿

在聖誕節開開心心地
裝飾吧！

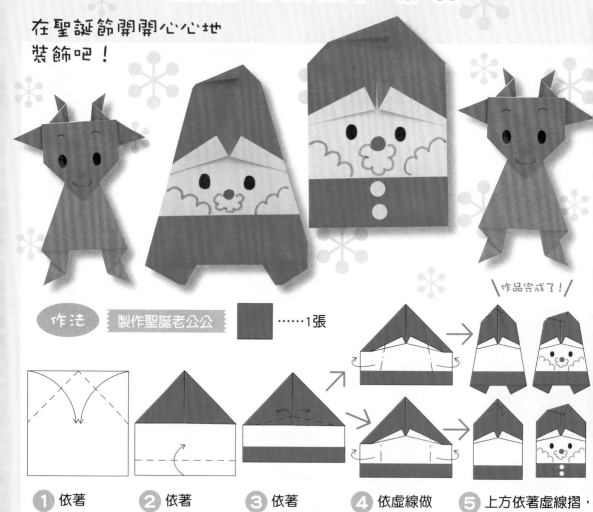

作法 　製作聖誕老公公 　■……1張

作品完成了！

1 依著
虛線摺。

2 依著
虛線摺。

3 依著
虛線摺。

4 依虛線做
山摺。

5 上方依著虛線摺，
畫上臉蛋。

製作麋鹿（頭部） ……1張

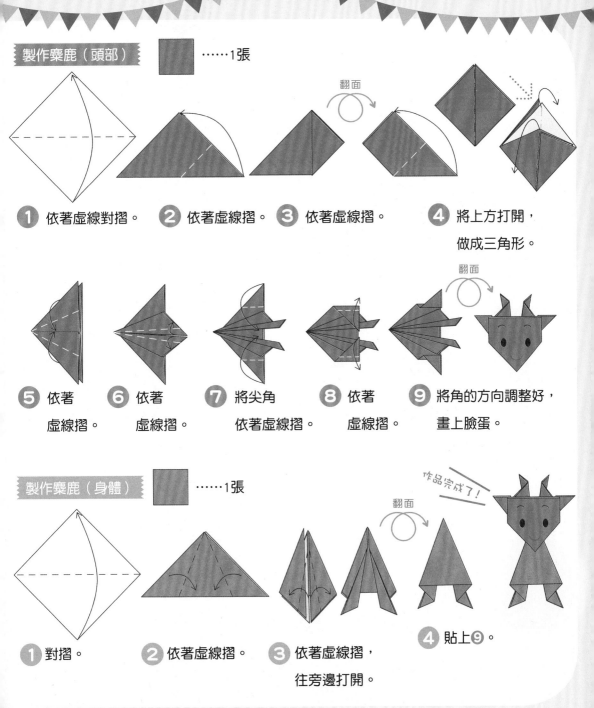

翻面

1 依著虛線對摺。　2 依著虛線摺。　3 依著虛線摺。　4 將上方打開，做成三角形。

翻面

5 依著虛線摺。　6 依著虛線摺。　7 將尖角依著虛線摺。　8 依著虛線摺。　9 將角的方向調整好，畫上臉蛋。

製作麋鹿（身體） ……1張

翻面

作品完成了！

1 對摺。　2 依著虛線摺。　3 依著虛線摺，往旁邊打開。　4 貼上9。

91

聖誕花圈和聖誕樹

房間、門上都可以裝飾哦！

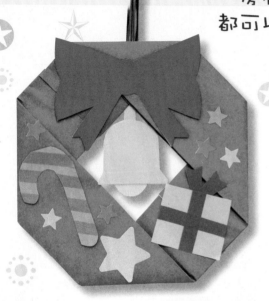

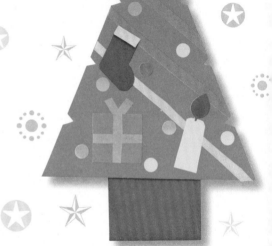

作法　**製作聖誕樹**　 和 ……各1張

1 往中心依著
虛線摺。

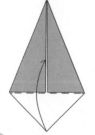

2 依著虛線
往上摺。

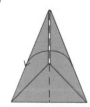

3 依著虛線對摺。

4 依著紅線剪開
後攤開。

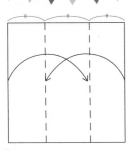

⑤ 依著虛線摺成1/3。

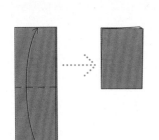

⑥ 依著虛線對摺。

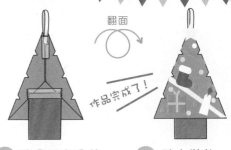

⑦ 將**⑥**貼在**④**的背面,再貼上包裝魔帶。

⑧ 貼上裝飾。

製作聖誕花圈 ⬛ ……2張

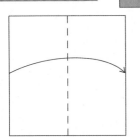

① 依著虛線摺。

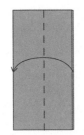

② 再依著虛線對摺。

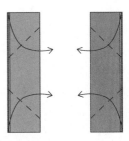

③ 做出2張**②**,各自依著虛線摺。

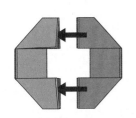

④ 互相套入,用黏膠固定。

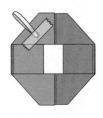

⑤ 貼上包裝魔帶。

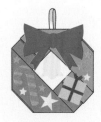

⑥ 貼上裝飾。

鬼臉豆盒

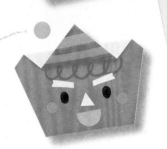

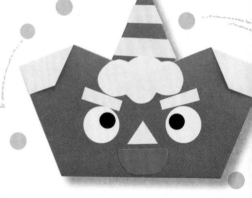

要吃跟自己年齡
一樣的豆子數量哦！
要裝在哪個
豆盒來吃呢？

作法 製作大鬼臉 ……1張

翻面

① 將尖角依著
虛線摺。

② 依著虛線再摺一次。

③ 依著虛線摺。
做2張。

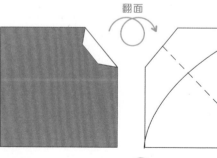

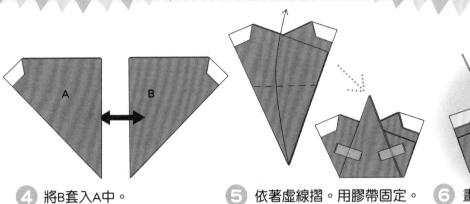

④ 將B套入A中。

⑤ 依著虛線摺。用膠帶固定。

⑥ 畫上臉蛋。

 製作小鬼臉 ······1張

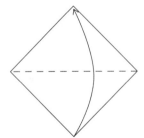

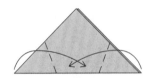

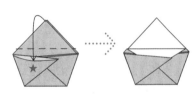

① 依著虛線對摺。

② 依著虛線摺。

③ 將上方三角形的上面1張放進★裡。

翻面

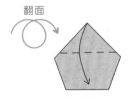

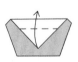

④ 依著虛線摺。

⑤ 再依著虛線往上摺。

⑥ 畫上臉蛋。

作者介紹
Misa Imai

手工玩具普及會代表。

在幼稚園、小學、演講會等指導小朋友如何利用身邊的素材做出有趣的玩具或遊戲，同時作品也刊載於保育雜誌、兒童書、教科書等書中。著書有：《好玩！有趣！玩具摺紙》（PHP研究所）、《用摺紙開店》、《用摺紙和空盒來做交通工具》、《用報紙來玩遊戲！》（以上皆為每日新聞社）、《PriPri快樂回收》、《PriPri摺紙人偶劇》（以上皆為世界文化社）、《好孩子閃亮過12個月》（小學館）、《いまいみさ的牛奶盒環保玩具》（實業之日本社）、《親子同樂手工玩具》（KK Bestsellers）等多數。

裝訂／根本佐知子（Art of NOISE）
編輯／西潟留美子（あるまじろ書房）
攝影／山田晋也（あるまじろ書房）
內文設計／鷹觜麻衣子
作法插圖／江田貴子
編輯協力／板谷智
摺紙製作協力／手工玩具普及會
（小川昌代　霜田由美　河上さゆり　Natsuki Moko）

譯者簡介
楊雯筑
畢業於國立政治大學日本語文學系
曾任教於臺北市私立稻江護家進修部兼任日文教師
現職為幼兒園教師

定價199元

愛摺紙 17

超帥氣摺紙遊戲 (暢銷版)

| 作　　　　者 | Misa Imai（いまいみさ） | 譯　　　者／楊雯筑 |

譯　　　　者／楊雯筑

出　版　者／漢欣文化事業有限公司
地　　　　址／新北市板橋區板新路206號3樓
電　　　　話／02-8953-9611
傳　　　　真／02-8952-4084
郵　撥　帳　號／05837599 漢欣文化事業有限公司
電　子　郵　件／hsbookse@gmail.com
二 版 一 刷／2019年7月

本書如有缺頁、破損或裝訂錯誤，請寄回更換

國家圖書館出版品預行編目資料

超帥氣摺紙遊戲／いまいみさ著；楊雯筑譯.
-- 二版. -- 新北市：漢欣文化, 2019.07
96面 ;21X17公分. -- (愛摺紙；17)
ISBN 978-957-686-779-8(平裝)

1.摺紙

972.1　　　　　　　　　　108009461

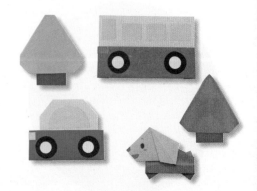